ART DECO

DISPLAY ALPHABETS

100 COMPLETE FONTS

SELECTED AND ARRANGED BY

DAN X. SOLO

FROM THE
SOLOTYPE TYPOGRAPHERS CATALOG

DOVER PUBLICATIONS, INC.
NEW YORK

Copyright © 1982 by Dover Publications, Inc.
All rights reserved under Pan American and International Copyright Conventions.

Published in Canada by General Publishing Company, Ltd., 30 Lesmill Road, Don Mills, Toronto, Ontario.
Published in the United Kingdom by Constable and Company, Ltd.

Art Deco Display Alphabets: 100 Complete Fonts is a new work, first published by Dover Publications, Inc., in 1982.

DOVER *Pictorial Archive* SERIES

Manufactured in the United States of America
Dover Publications, Inc., 31 East 2nd Street, Mineola, N.Y. 11501

Library of Congress Cataloging in Publication Data

Main entry under title:

Art deco display alphabets.

(Dover pictorial archive series)
1. Alphabets. 2. Art deco. I. Solo, Dan X. II. Series.
NK3625.A7A7 1982 686.2'17 82-9436
ISBN 0-486-24372-9 AACR2

Advertiser's Gothic Light

ABCDEFGHI
JKLMNOPQR
STUVWXYZ

abcdefghijklmn
opqrstuvwxyz

1234567890
(&.,-'""!?$¢%)

AGENCY GOTHIC

ABCDEFGHI
JKLMNOPQR
STUVWXYZ

1234567890

&:;-'"!?$¢

ALEX

ABCDEFGHI
JKLMNOPQR
STUVWXYZ

1234567890
(&;;'!?)

ALPHA MIDNIGHT

ABCDEFGHI
JKLMNOPQR
STUVWXYZ

1234567890
[&.,-'""!?]

ALPHA TWILIGHT

AABCCDEEFG
HIiJKKLMM
NNOPQRRSS
TLUVW
WXYYZ

1234567890

[(&.,:;'""-!?)]

ASHLEY CRAWFORD

ABCDEFGHI
JKLMNOPQR
STUVWXYZ

1234567890

(&.,'"!?$)

ASHLEY INLINE

Astur

ABCDEFGHI
JKLMNOPQR
STUVWXYZ

abcdefghijklmn
opqrstuvwxyz

1234567890
(&;;-'!?$£¢)

BANCO

ABCDEFG
HIJKLMNOPQ
RSTUVWXYZ

1234567890
ÆŒ&?!

BEANS

ABCDEF
GHIJKLMNO
PQRSTU
VWXYZ

«»

1234567890

(&:;-'!?$)

BEVERLY HILLS

ABCDEFGHI
JKLMNOPQR
STUVWXYZ

1234567890
(∵;-'!?)

BLACKLINE

ABCDEFGHI
JKLMNOPQR
SSTUVWXYZ

1234567890

BOBO BOLD

ABCDEFGHI
JKLMNOPQRS
TUVWXYZ

1234567890

(.,-'""!?$¢)

BOUL MICH

ABCDEFGHI
JKLMNOPQR
STUVWXYZ

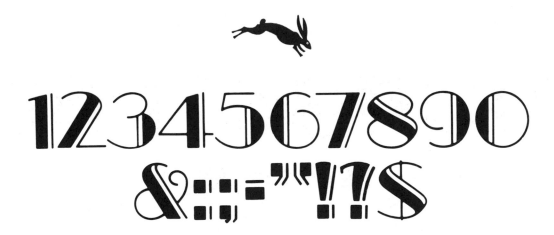

1234567890
&:;=""!?$

Bradley Ultra Modern Initials

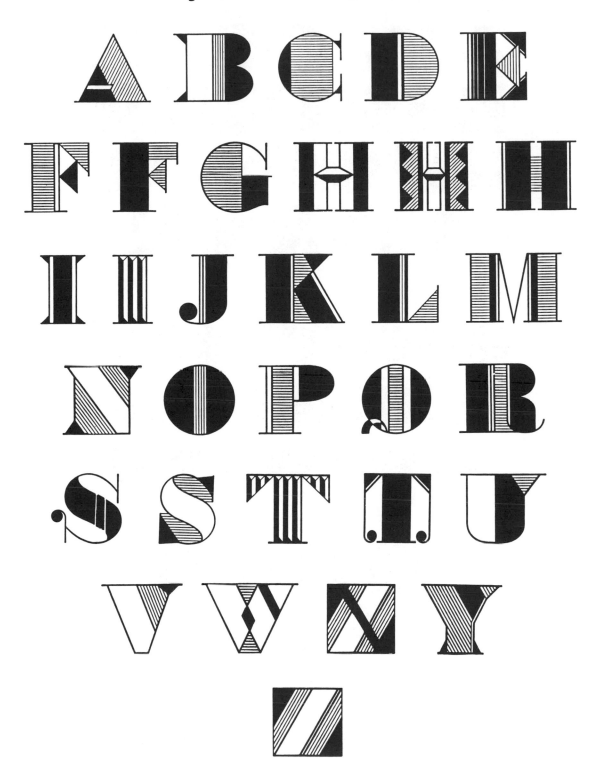

Braggadocio

ABCDEFG
HIJKLMN
OPQRSTU
VWXYZ

abcdefghij
klmnopqr
stuvwxyz

12345
67890

(&!:–;,?$)

BROADWAY ENGRAVED

ABCDEFGHI

JKLMNOPQR

STUVWXYZ

1234567890

.,-:;'!?

BUSORAMA LIGHT

ABCDEFGHI
JKLMNOPQR
STUVWXYZ

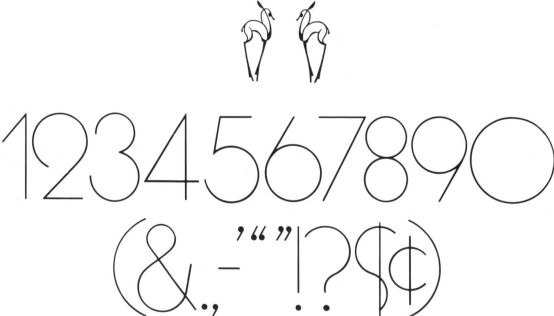

1234567890
(&.,-""!?$¢)

BUSORAMA BOLD

ABCDEFGHI
JKLMNOPQR
STUVWXYZ

1234567890

(&.,-'""!?$)

BUST

ABCDEFGHI
JKLMNOPQR
STUVWXYZ

abcdefghijklmn
opqrstuvwxyz

1234567890

[&.,-""'!?$¢]

Capone Light

ABCDEFGHI
JKLMNOPQR
STUVWXYZ

abcdefghijklmn
opqrstuvwxyz

1234567890
(&.:;-˝!?$£)

CHARGER

ABCDEFGHI
JKLMNOPQR
STUVWXYZ

1234567890
(&.,-""'!?)

Checkmate

ABCDEFGHI
JKLMNOPQR
STUVWXYZ

abcdefghijklmn
opqrstuvwxyz

1234567890
[&;,-'*!?]

CHIC

ABCDEFGHI
JKLMNOPQRR
STUVWXYZ

1234567890

&:;'''!??$

CLYDE

ABCDEFGHI
JKLMNOPQR
STUVWXYZ

1234567890
&:;-'"‚'!?$

Colonel Hoople

ABCDEFGHI
JKLMNOPQR
STUVWXYZ

abcdefghijklm
nopqrstuvwxyz

1234567890
(&.:;-'"¡¿?$¢)

CORRAL

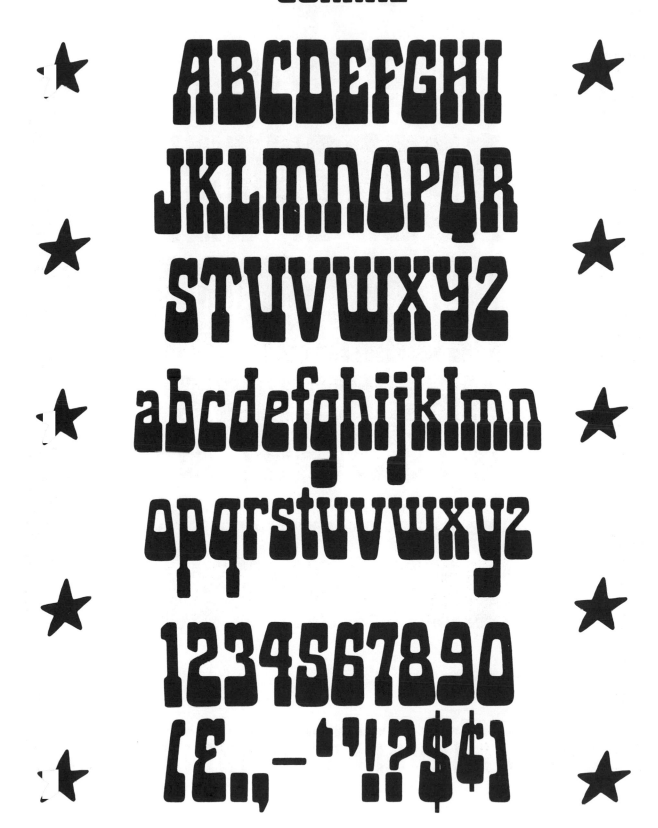

ABCDEFGHI
JKLMNOPQR
STUVWXYZ

abcdefghijklmn
opqrstuvwxyz

1234567890

[£.,—'']!?$¢]

DUDLEY P NARROW

ABCDEFGHI
JKLMNOPQR
STUVWXYZ
1234567890

Dynamo

ABCDEFGHI
JKLMNOPQR
SSTUVWXYZ

abcdefghijkl
mnopqrstu
vwxyz

1234567890
(&:;,"'!?)

EAGLE BOLD

ABCDEFGH
IJKLMNOPQR
STUVWXYZ

1234567890
&⬒—"!?$

EARTH

ABCDEEFG
HIJKLMNO
PQRRSTU
VWXYZ

12345
67890
(&&;;'"!?)

ECLIPSE

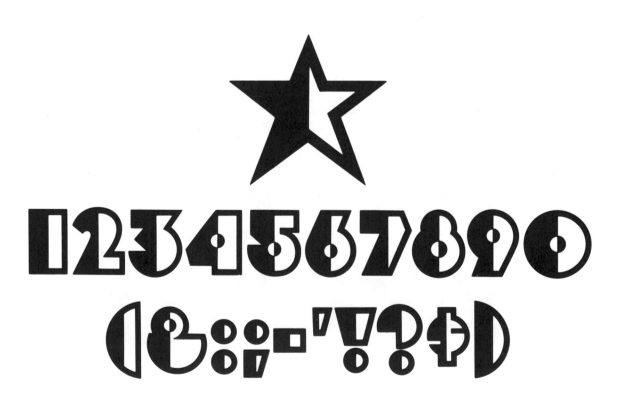

ABCCDEE
FGCHIJKLM
NOPQRSET
UVWXYZ

1234567890

(&%::=-'';?&!)

EMPIRE

ABCDEFGHI
JKLMNOPQR
STUVWXYZ

1234567890
&.:;-'"" !?$

Ewie

ABCDEFGHIJ
KLMNOPQRS
TUVWXYZ

abcdeefghij
klmnopqrstu
vwxyz

1234567890

(&.,;:!?'-$)

FAT CAT

ABCDEFGHI
JKLMNOPQR
STUVWXYZ

●

1234567890

[&·;;-'',,??]

FATSO

ABCDEF
GHIJKLM
NOPQRST
UVWXYZ

ÆŒ

FESTIVAL

ABCDEFGHI
JKLMNOPQR
STUVWXYZ

1234567890
(&.,-"'!?$¢)

FRENCH FLASH

A B C D E
F G H I J K
L M N O P
Q R S T U
V W X Y Z
1 2 3 4 5
6 7 8 9 0

Futura Black

ABCDEFGHI
JKLMNOPQR
STUVWXYZ

abcdefghijklmn
opqrstuvwxyz

1234567890
(&:;'""!?)

FUTURA INLINE

ABCDEFGHI
JKLMNOPQR
STUVWXYZ

1234567890
(&.,;"''-!?)

GALLIA

ABCDEFGHI
JKLMNOPQR
STUVWXYZ

1234567890
(&.,~'""!?)

Gillies Gothic Bold

ABCDEFGHI
JKLMNOPQR
STUVWXYZ

abcdefghijklmn
opqrstuvwxyz

1234567890
(&:;-""!?$)

Greeting Monotone

ABCDEFGHI
JKLMMNOPQR
STUVWXYZ
Ch Th

aa bcdd ee fg ghi jklm
nn opqrstuvwxyz

1234567890
(&.,:;-'!?/$¢)

❧ Grooviest Gothic ❧

ABCDEFGHI
JKLMNOPQR
STUVWXYZ
abcdeffghiij jklmn
opqrrstuvwxyz
1234567890
(&.:;-""''!?$¢)

HESS NEOBOLD

ABCDEFGHI
JKLMNOPQR
STUVWXYZ

1234567890

[&.,-'""!?$]

HOTLINE

ABCDEFGHI
JKLMNOPQR
STUVWXYZ

1234567890
(&.,-""""!?)

HUXLEY VERTICAL

AABCDEFGHIJKKLMM

NNOPQRSTUVWWXYZ

1234567890

&!?:.-$^v+
!....,,//

Inkwell Black

AABCDEFGHI
JKLMNOPPQR
STUVWXYZ

abcdeffghijjkll
mnopqarstuvwxyz

1234567890

(&ᵢᵢ""!?)

Joanna Solotype

ABCDEFGHI
JKLMNOPQR
STUVWXYZ

abcdefghijklmn
opqrstuvwxyz

1234567890
&:;=""!?$¢

JOYCE BLACK

ABCDEFGHI
STUVWXYZ&
JKLMNOPQR

1234567890
[&.,-'""$¢!?]

Koloss

ABBCCDDEFGHI
JKKKLMNOPPQR
RRSTUVWXYZ
abbcddefgghijk
lmnoppdqqrst
uvwxyz

1234567890
(&:;-""'''!?!$¢%)

Lampoon

aAbBcCdDeEfF
gGhHiIjJkKlLmMnO
pPqQrRsStTu
uUwWxXyYz

1234567890

[&::!?'$]

MANIA

ABCDEFGHI
JKLMNOPQR
STUVWXYZ

1234567890
[£&._ "" '' ¡?]

MANIA CONTOUR A

ABCDEFGHI
JKLMNOPQR
STUVWXYZ

[&.,:;!'"()?£]

MANIA CONTOUR B

ABCDEFGHI
JKLMNOPQR
STUVWXYZ

1234567890

[[& _ . , : ; ! ? ' ()]

MARGIT

AABCDEFGHI
JKKLMNOOPQ
RSTUVWXYZ

1234567890

&;:-"!?$¢

MATRA

ABCDEFGHI
JKLMNOPQR
STUVWXYZ

1234567890

.,:;'""!?P--

MINDY HIGHLIGHT

ABCDEFGHI
JKLMNOPQR
STUVWXYZ

1234567890

(&.,-"'!?)

Modernique

ABCDEFG
HIJKLMNOPQR
STUVWXYZ

abcdefghijklm
nopqrstuvwxyz

1234567890

(&$¢%,.;°—-!?)

MODERNISTIC

ABCDEFGHI
JKLMNOPQR
STUVWXYZ

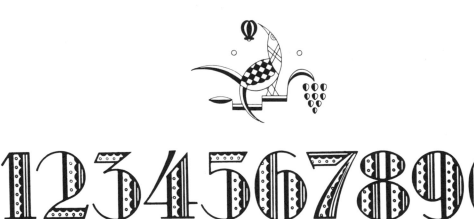

1234567890
(&::—"'?$¢$)

Monogram Stencil

AABCDEFFG
HIJKLLMMM
NNOPQRSTU
VWWWXYZ

aabbcddeffggh
ijjklmmnnoppq
qrrstuvvwwww
xyz

1234567890

(&:;'-!¢$¢)

MOSSMAN

ABCDEFGHI
JKLMNOPQR
STUVWXYZ

1234567890

.,;-´^`&!?$¢%

NEON

ABCDEFGHI
JKLMNOPQR
STUVWXYZ

1234567890
(&.,-'66 99!?)

NEULAND

ABCDEFGHI
JKLMNOPQR
STUVWXYZ

1234567890
(&.,-'""!?$)

NEULAND INLINE

ABCDEF
GHIJKLM
NOPQRST
UVWXYZ

1234567890
(&$/.,-:;"'!?)

ORBIT

ABCDEFGHIJKLMNOPQRSTUVWXYZ&1234567890

[&.,:;!"'¡¿?-$]

Parasol

ABCDEFGHI
JKLLMNOPQR
STUVVWXYZ

abcdefghijklmn
opqrstuvwxyz

1234567890

(&.,;-""!?'$¢£%)

Parisian

ABCDEFGHI
JKLMNOPQR
STUVWXYZ

abcdefghijklmn
opqrstuvwxyz

1234567890
(&:;-""!?$¢%)

Phenix American

ABCDEFGHI
JKLMNOPQR
STUVWXYZ

abcdefghijklmn
opqrstuvwxyz
1234567890
&:;-''!?$¢

PHOSPHOR

ABCDEFGHI
JKLMNOPQR
STUVWXYZ

1234567890
(&:.;-'"""!?$)

PICCADILLY

ABCDEFGHI

JKLMNDPRR

STUVWXYZ

1234567890

(&.,"")!?$

PICKFAIR

ABCDEFGHI
JKLMNOPQR
STUVWXYZ

1234567890

(&:;-''''!?£$)

Plaza Suite

ABCDEFGHI
JKLMNOPQRR
STUVWXYZ

abcdefghijklmn
opqrstuvwxyz

(&:;"!?)

POLLY

ABCDEFGHI

JKLMNOPQR

STUVWXYZ

.,'-¡!?

PRISMA

ABCDEFGHI
JKLMNOPQR
STUVWXYZ

1234567890
(&.,-"!?$¢%)

PRISMANIA "C"

ABCDEFGHI
JKLMNOPQR
STUVWXYZ

1234567890
(&,."!?)

Prismania "P"

ABCDEFGHI
JKLMNOPQR
STUVWXYZ

(&.,'"""!?$¢)

abcdefghijklmn
opqrstuvwxyz
1234567890

PUBLICITY GOTHIC

ABCDEFGHI
JKLMNOPQR
STUVWXYZ

1234567890
(&.,–'""!?)

Quote

ABCDEFGHI
JKLMNOPQR
STUVWXYZ

abcdefghijklmn
opqrstuvwxyz

1234567890
[&:;-'!?]

REVUE

ABCDEFGHIi
JKLMNNNOPQRS
STUVWXYZ

abcdefghijklmnn
opqrstuuvwwxyz

1234567890
(&:;'`!?)

Rhythm Bold

ABCDEFGHI
JKLMNOPQR
STUVWXYZ

abcdefghijklmn
opqrstuvwxyz

1234567890

[&;;"''?',.$¢]

Ricky Tick

ABCDEFGHHIi
JKKLLMNOPQR
SSSTUVWXYZ

abcdefghijjkkllmn
opqrstuvwxxxyz

1234567890
(&;--"'!?$$¢¢%)

ROCO

AABCDEF
GHIJKLMN
OPQRSTU
VWXYZ

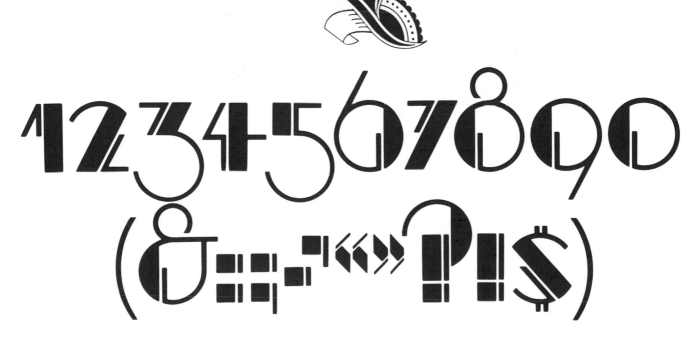

1234567890

(&.,-‹‹»¶¡$)

Salut

ABCDEFGHI
JKLMNOPQR
STUVWXYZ

abcdefghijklmn
opqrstuvwxyz
1234567890
(&-:;–"'!?$¢)

SHADY DEAL

ABCDEFGH
IJKLMNOP
QRSTUVWX
YZ

1234567890

(&,;.:!"?$)

Sheet Steel

ABCDEEFGHI
JKLMNOPQR
STUVWXYZ

abcdefghijklmn
opqrstuvwxyz

1234567890
([R&-""!?$¢])

SINALOA

ABCDEFGHI
JKLMNOPQR
STUVWXYZ

1234567890
(&.,'!?;:$)

Stymie Obelisk Medium Condensed

ABCDEFGHI
JKLMNOPQR
STUVWXYZ

abcdefghijklmn
opqrstuvwxyz
1234567890
(&.,-'""!?$¢%)

MESTER

ABCDEFGHI
JKLMNOPQR
STUUVWXYZ

abcdefghijklmn
opqrstuuvwxyz

1234567890
&.:;--!?$

THEATRE

ABCDEFGHI
JKLMNOPQR
STUVWXYZ

1234567890

THEDA BARA

ABCDEFGHI
JKLMNOPQR
STUVWXYZ

1234567890
(&.,:;-''!?$)

Tulo Series

ABCDEEGHI
JKLMNOPQR
STUVWXYZ

abcdefghijklm
nopqrstuvwxyz

1234567890

(&.,-""!?!?$¢%)

TUXEDO

AAαaBBCCDDEEEFF
GGHHIiIJKKLLMMM
NNOOPQQRrSSSTT
UUVWWXXXYYYZZ

1234567890
(&:;-''""''!?)

93

URBAN

ABCDEFGHI
JKLMNOPQR
STUVWXYZ

1234567890

&.,:;!?' " " -

VERONICA

ABCDEFGHI
JKLMNOPQR
STUVWXYZ

1234567890
(&.;:''""!?$¢)

YAGI BOLD

ABCDEFGHI
JKLMNOPQR
STUVWXYZ

1234567890

(&.,-'"!?)

YAGI DOUBLE

AАΛABCCDEFGGHI
JKLMMNNOPQR
STUUVVW
WXXYYZ

1234567890
(&;;-""'''||?$¢)

Zephyr

ABCDEFGHI
JKLMNOPQR
STUVWXYZ

abcdefghijklmn
opqrstuvwxyz

1234567890
[&.:;-'!?$¢]

Zeppelin

ABCDEFGHI
JKLMNOPQR
STUVWXYZ

abcdefghijklmno
pqrstuvwxyz

1234567890
(&:;-"!?$)